ILLUSTRAZIONI:

LAURA LIVI

CONCEPT:

LAURA LIVI & CORRADO SESSELEGO

COLORATELO CON I FIORI! © 2019 BLUE MONKEY STUDIO

(PUBBLICATO TRAMITE LA LINEA EDITORIALE ZENITH BOOKS)

TUTTE LE ILLUSTRAZIONI © 2016-2019 BLUE MONKEY STUDIO

TUTTI I DIRITTI RISERVATI. È VIETATA QUALSIASI UTILIZZAZIONE, TOTALE O PARZIALE, DELLE IMMAGINI E DEI CONTENUTI DEL PRESENTE LIBRO, IVI INCLUSA LA MEMORIZZAZIONE, RIPRODUZIONE, RIELABORAZIONE, DIFFUSIONE O DISTRIBUZIONE DEI CONTENUTI STESSI MEDIANTE QUALUNQUE PIATTAFORMA TECNOLOGICA, SUPPORTO O RETE TELEMATICA (INCLUSI SOCIAL NETWORKS – ES. FACEBOOK®, TWITTER®, ECC...) SENZA UN ESPLICITO PERMESSO SCRITTO DA PARTE DELL'AUTORE O DELL'EDITORE.

COLORATELO CON I FIORI!

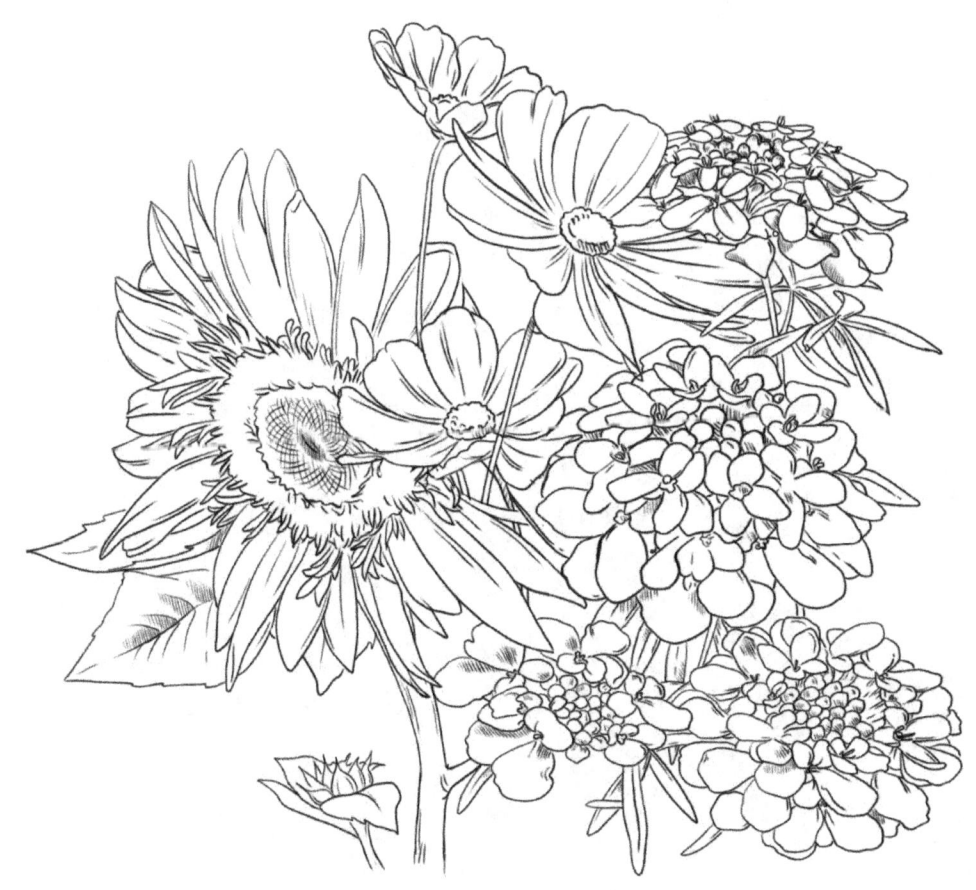

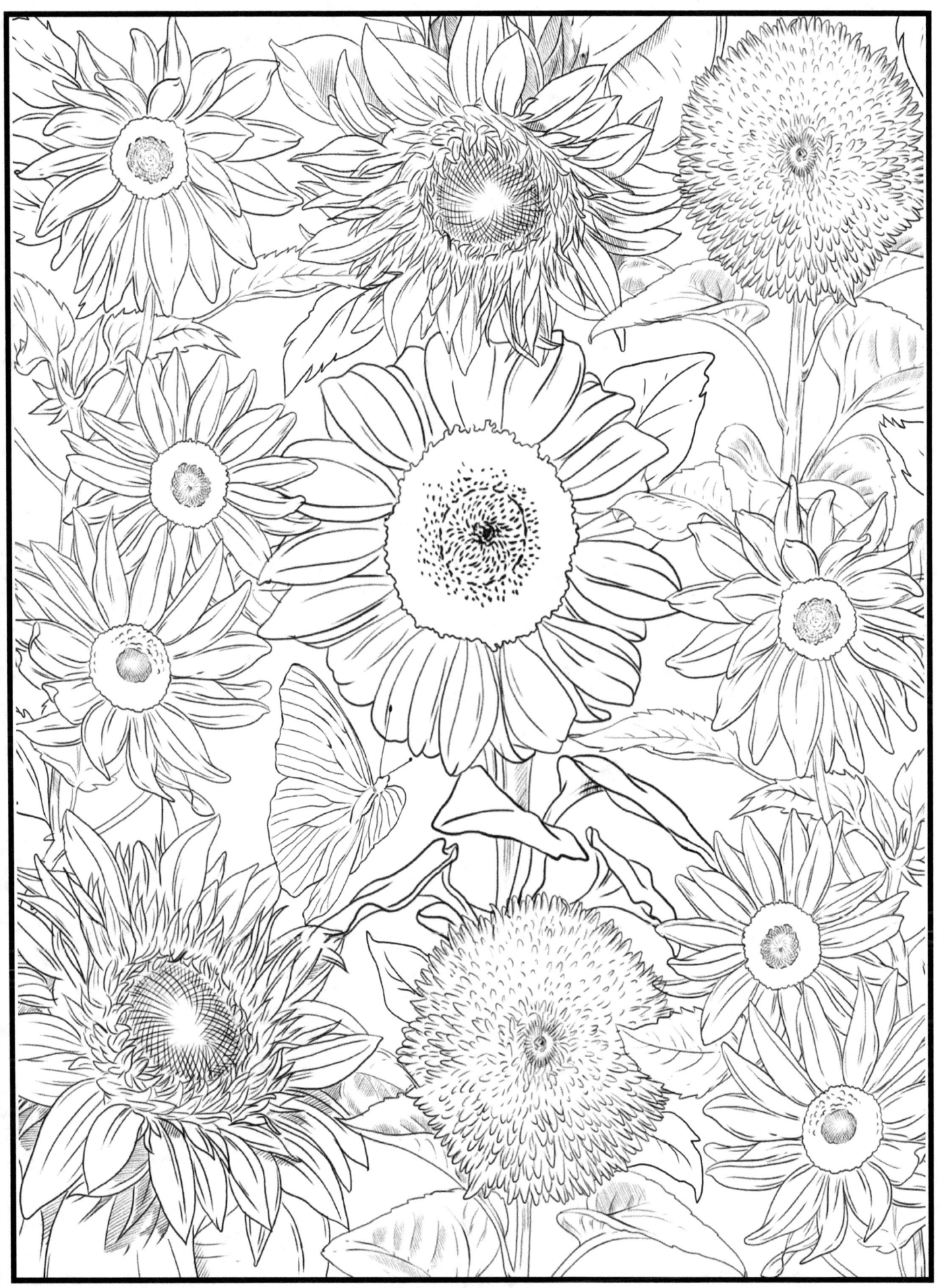

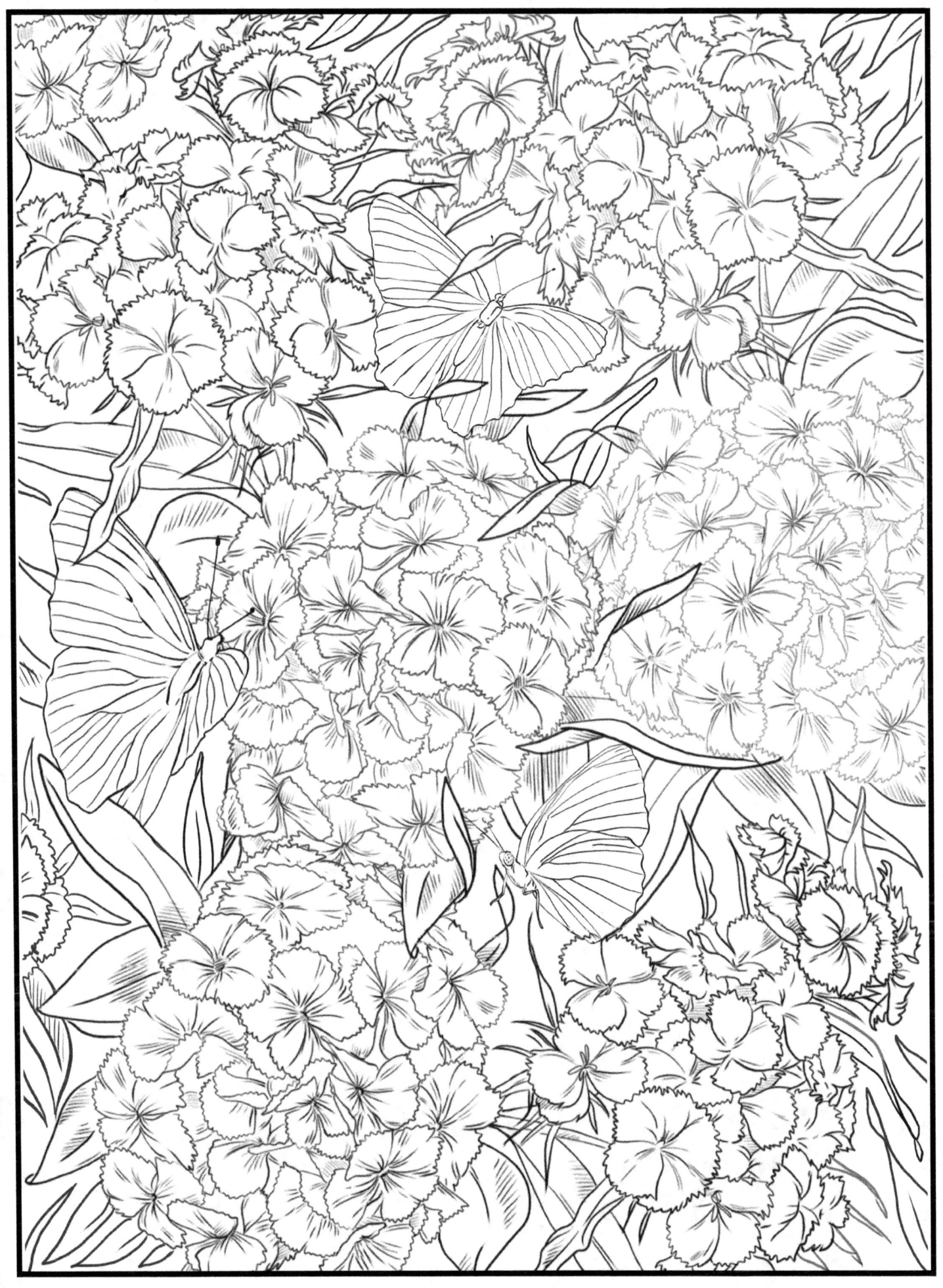

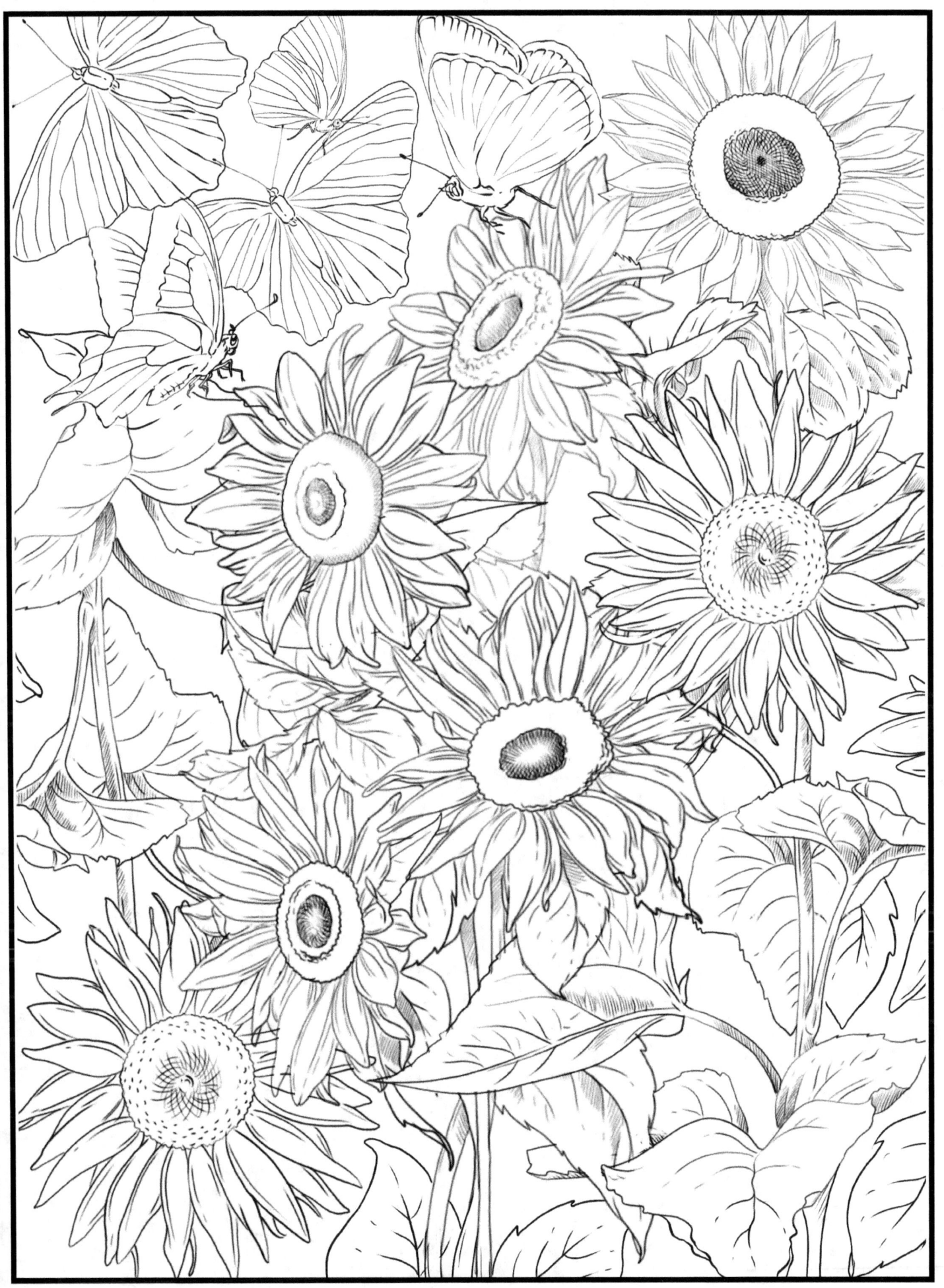

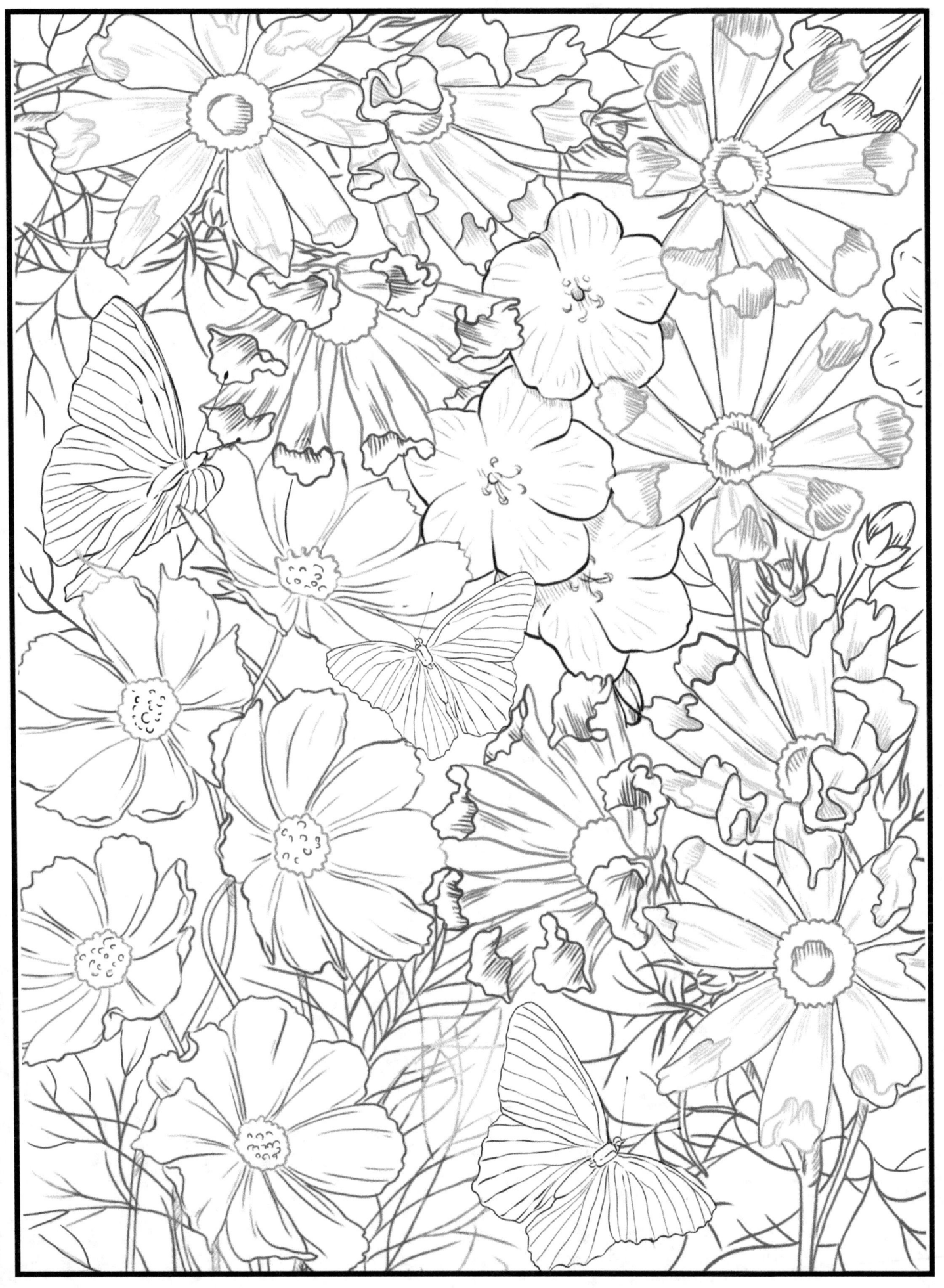

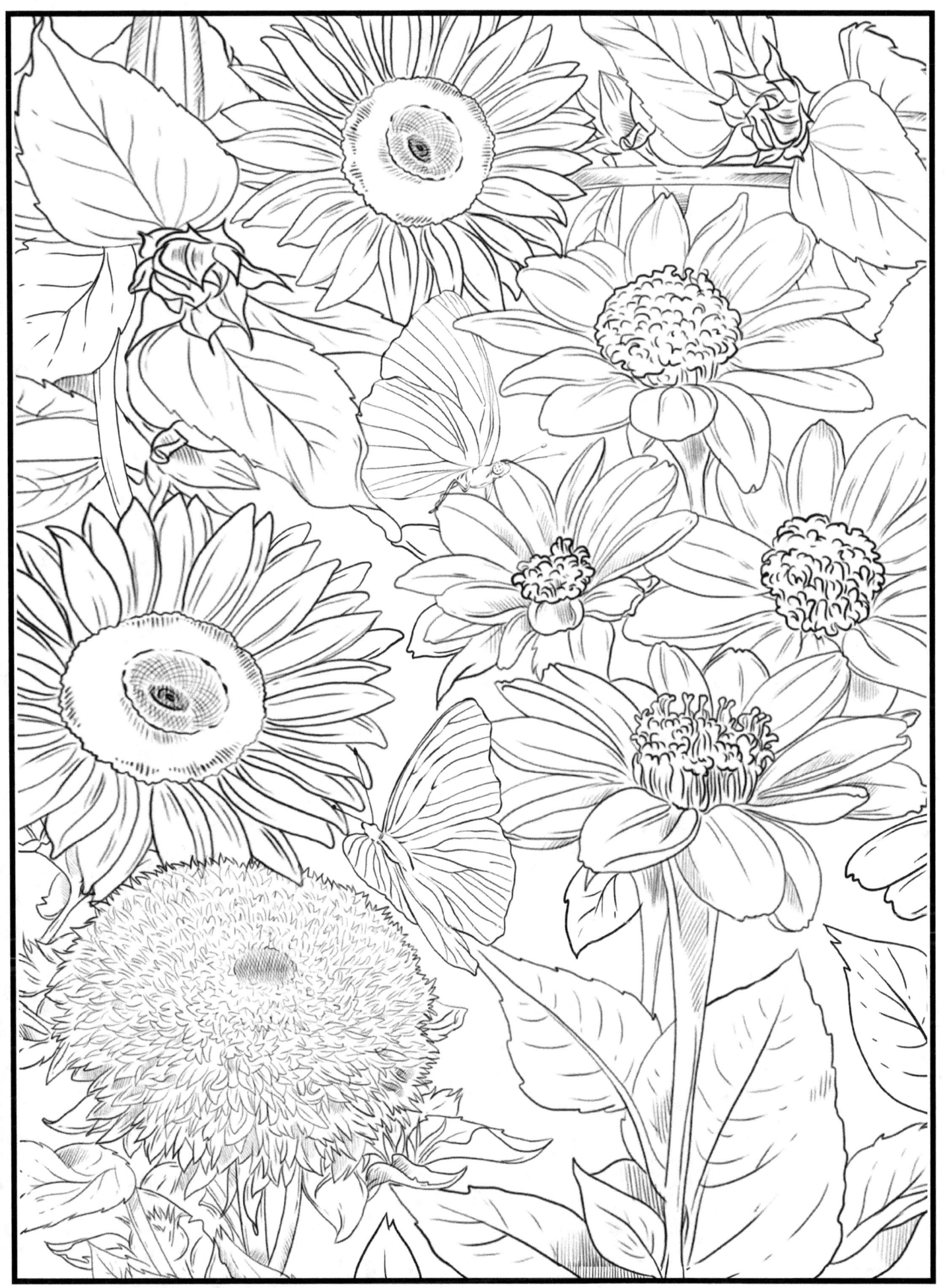

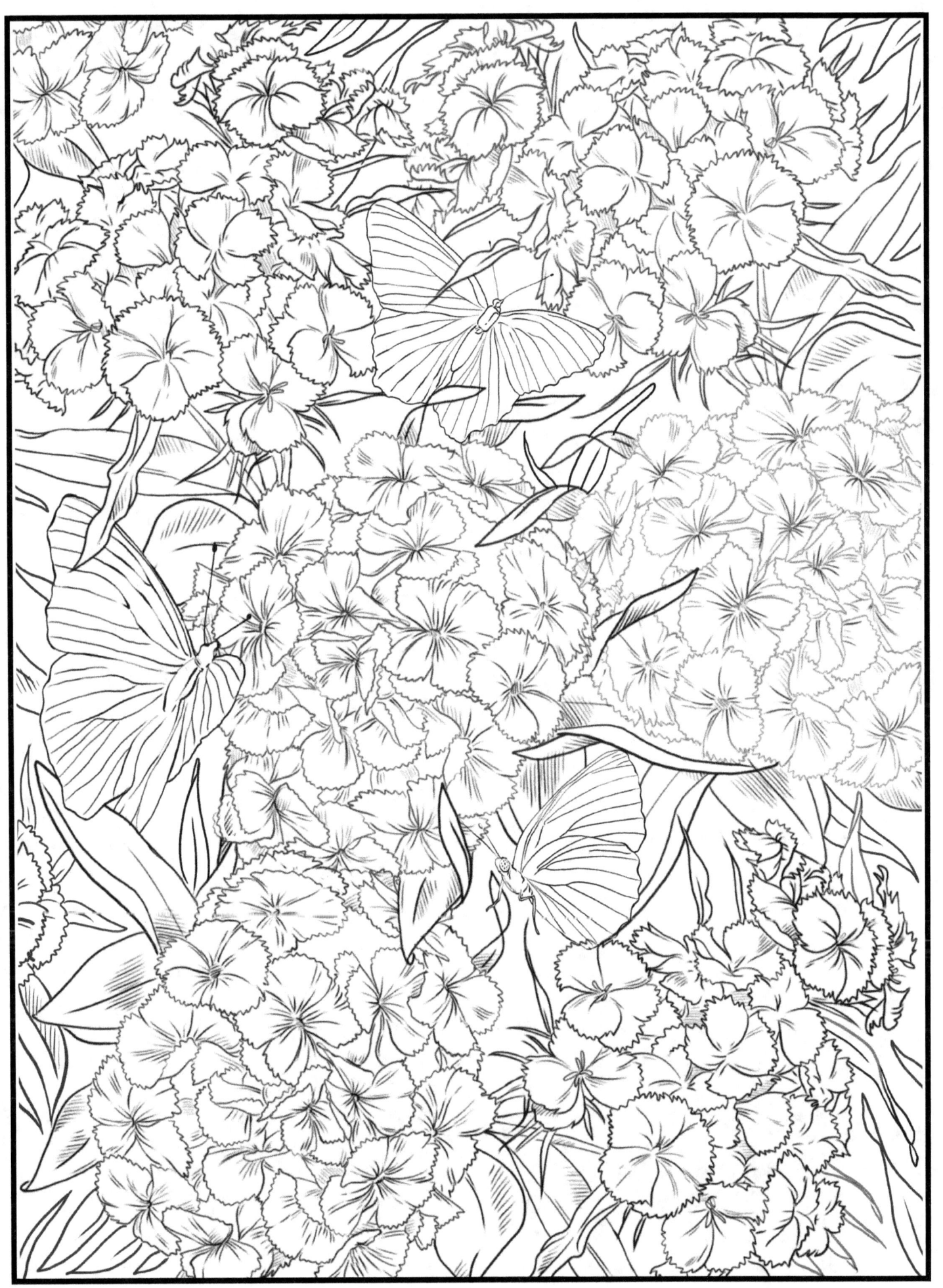

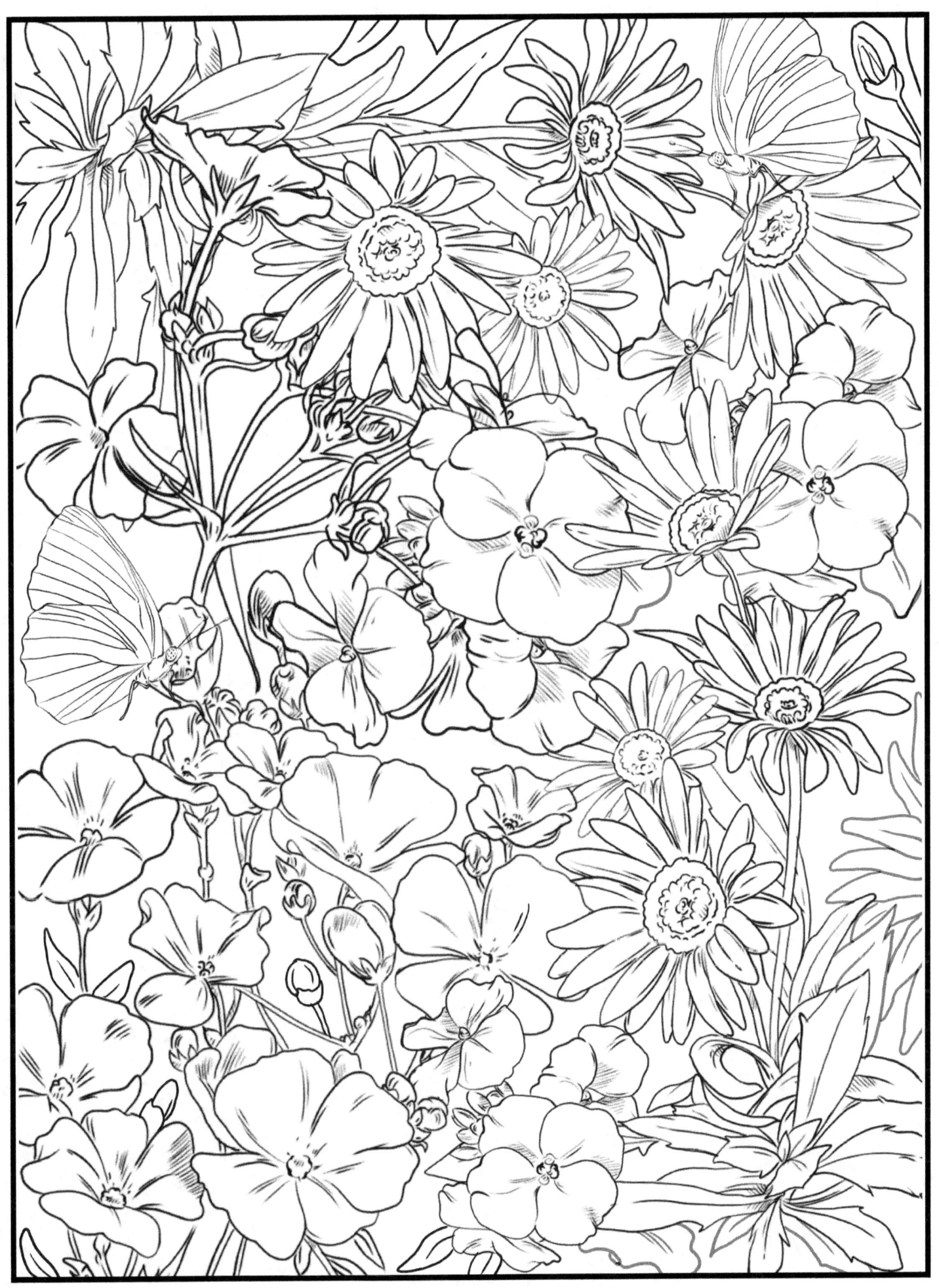

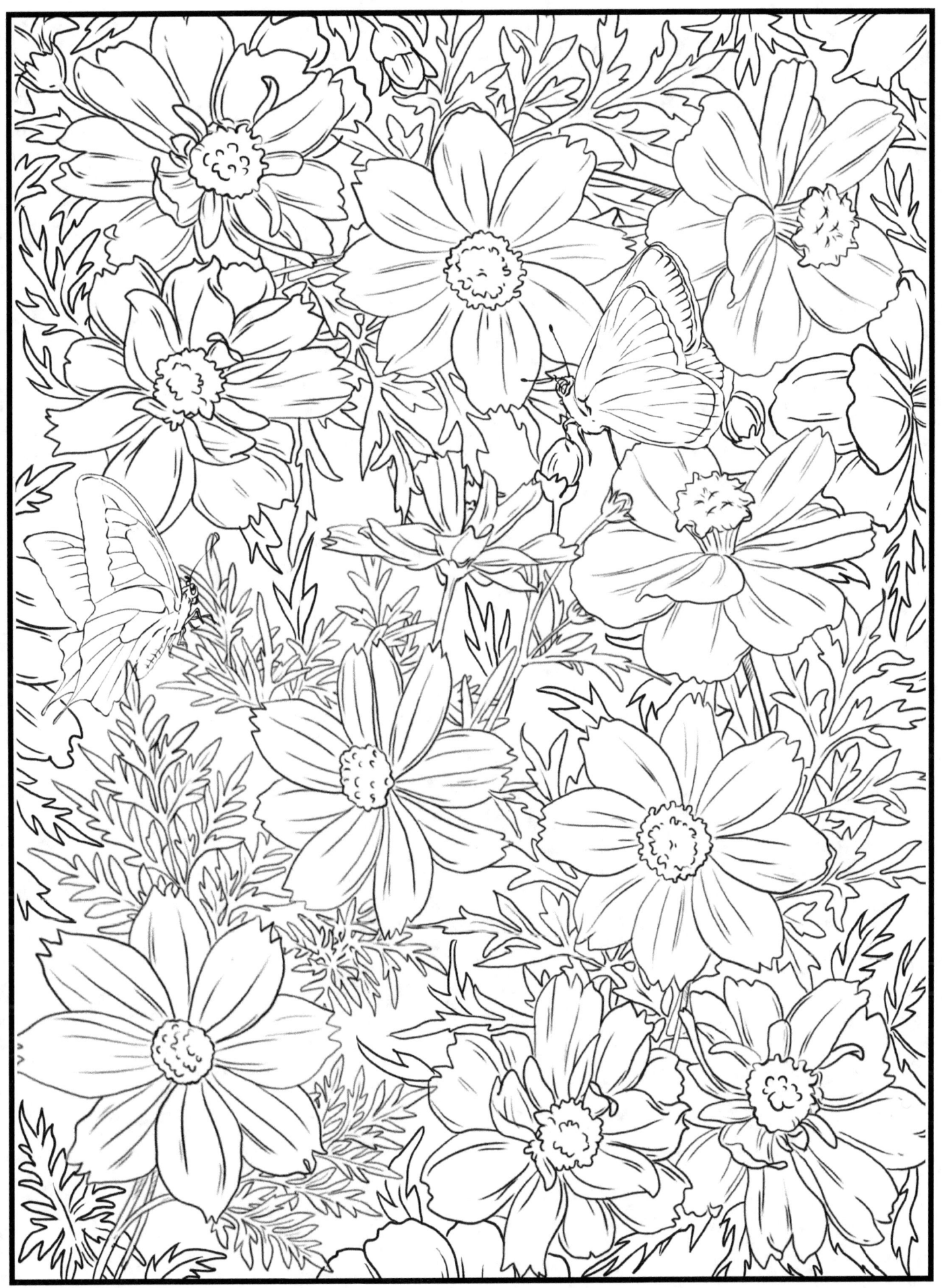

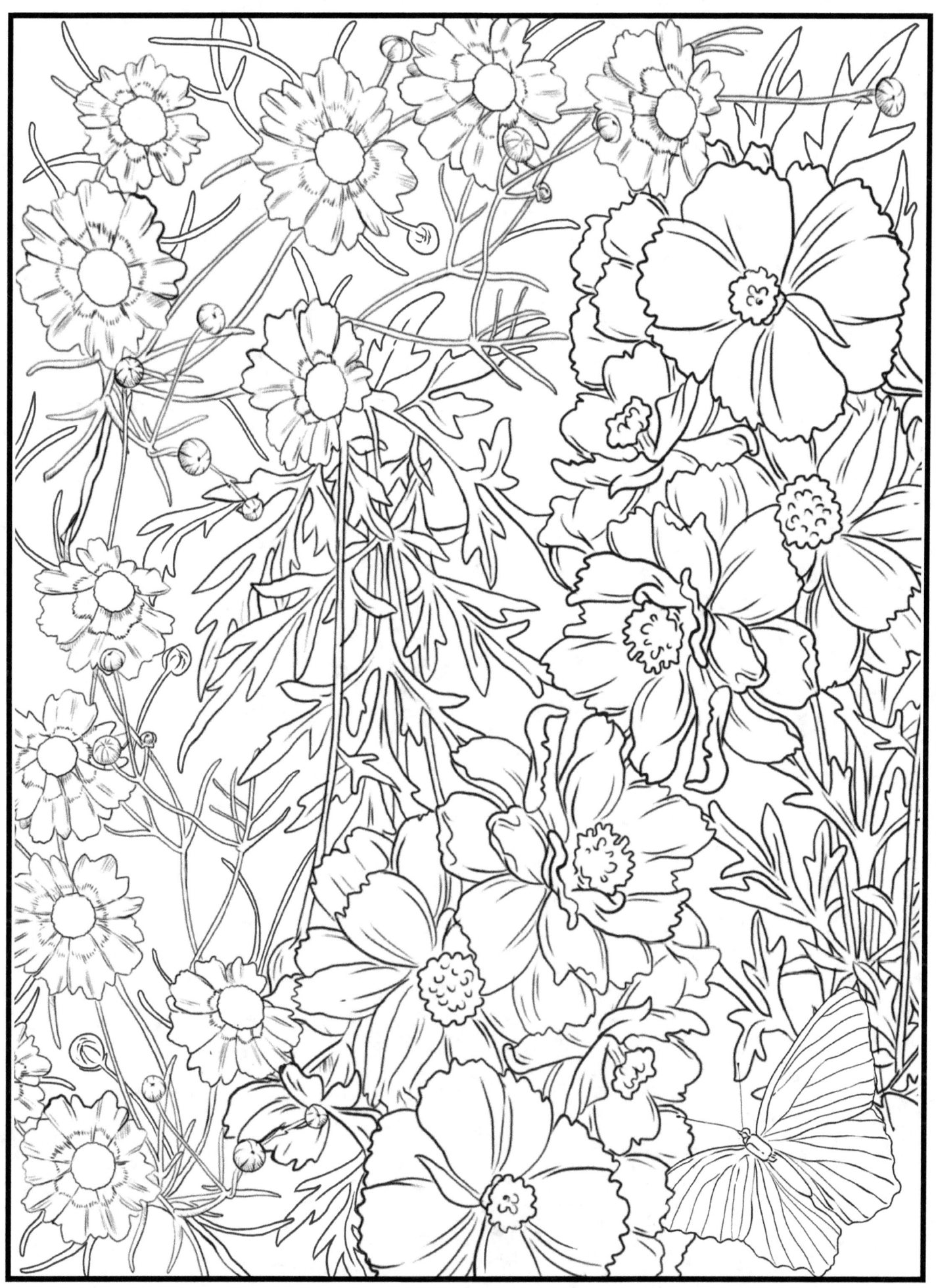

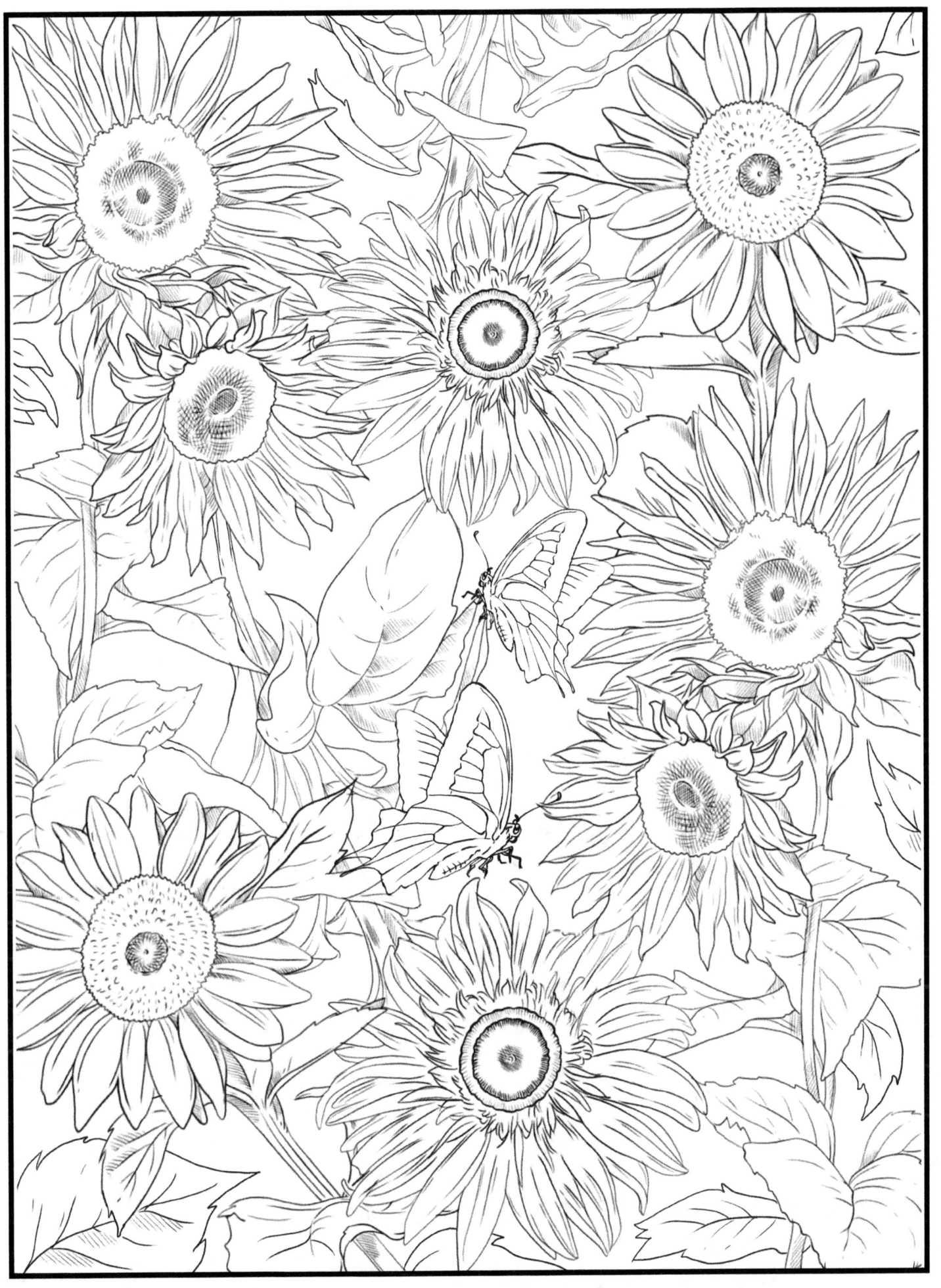

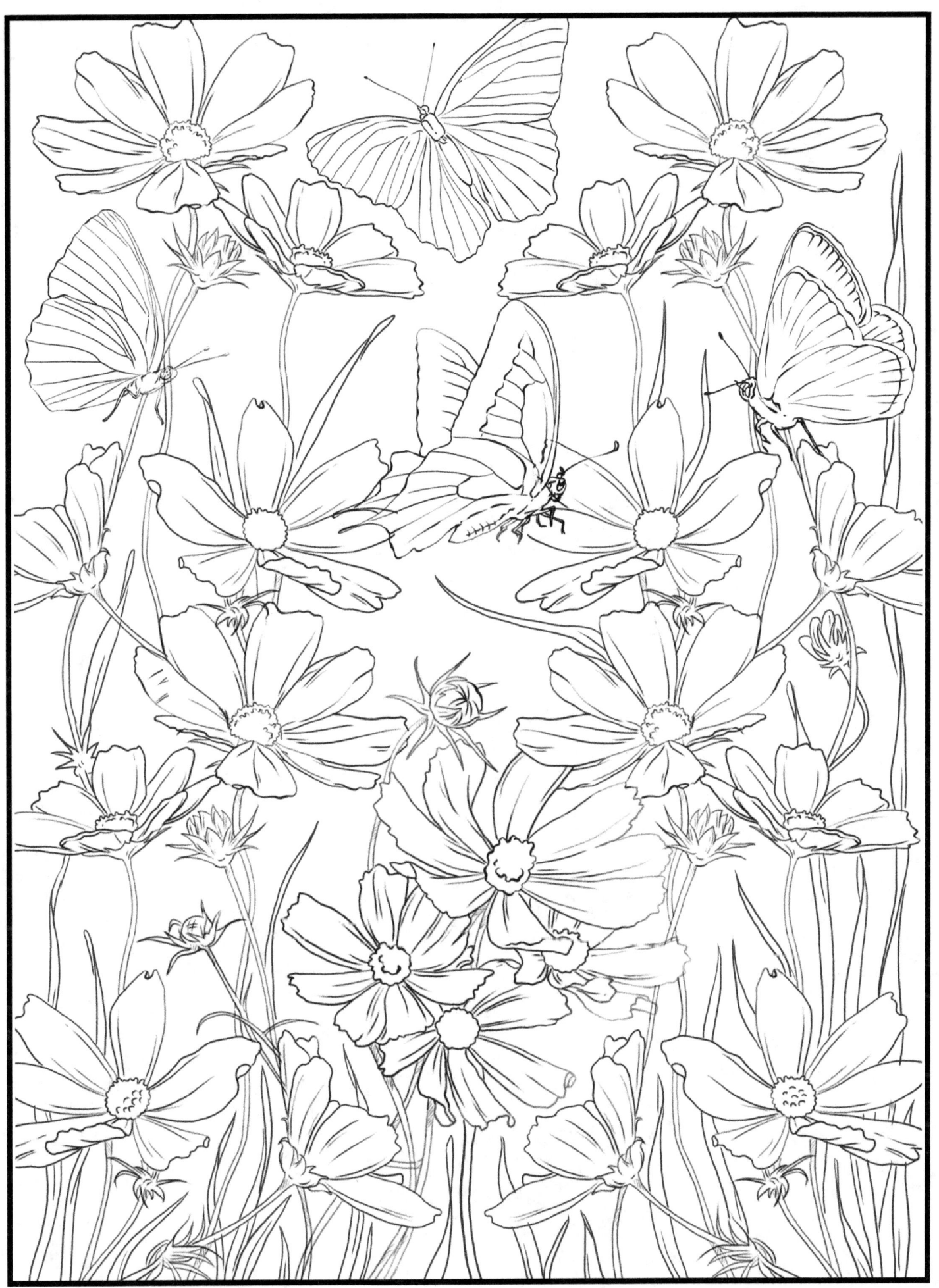

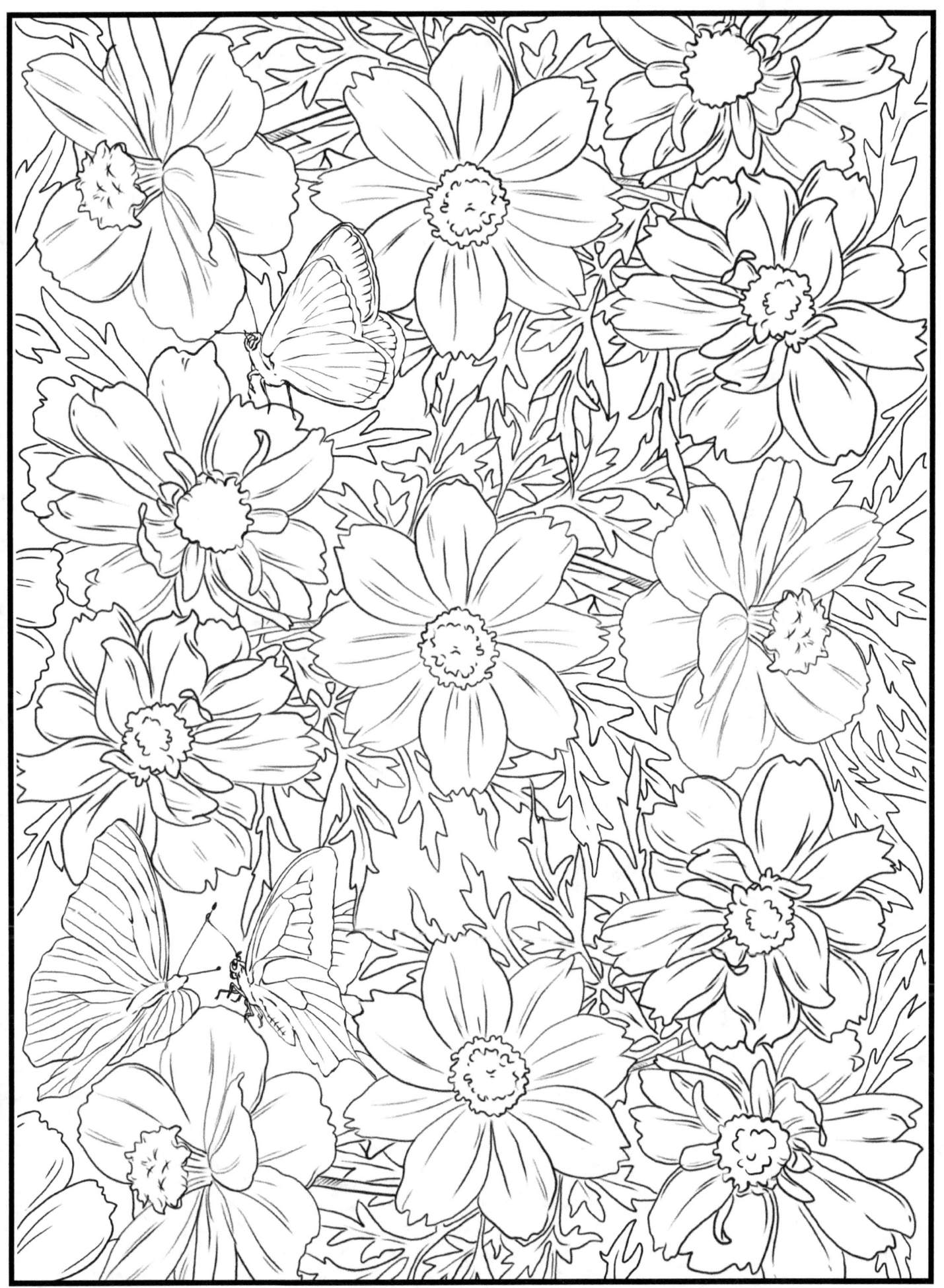

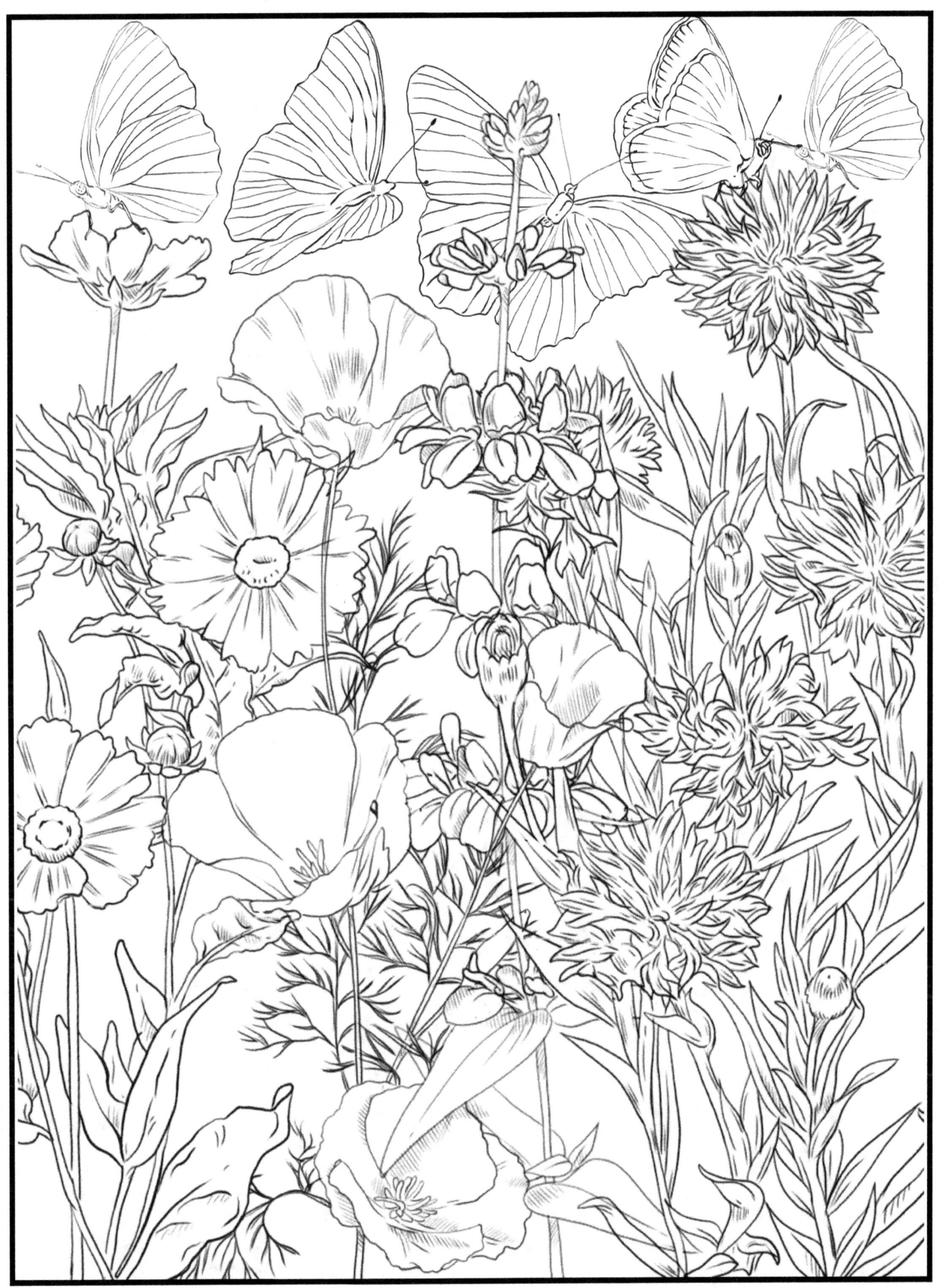

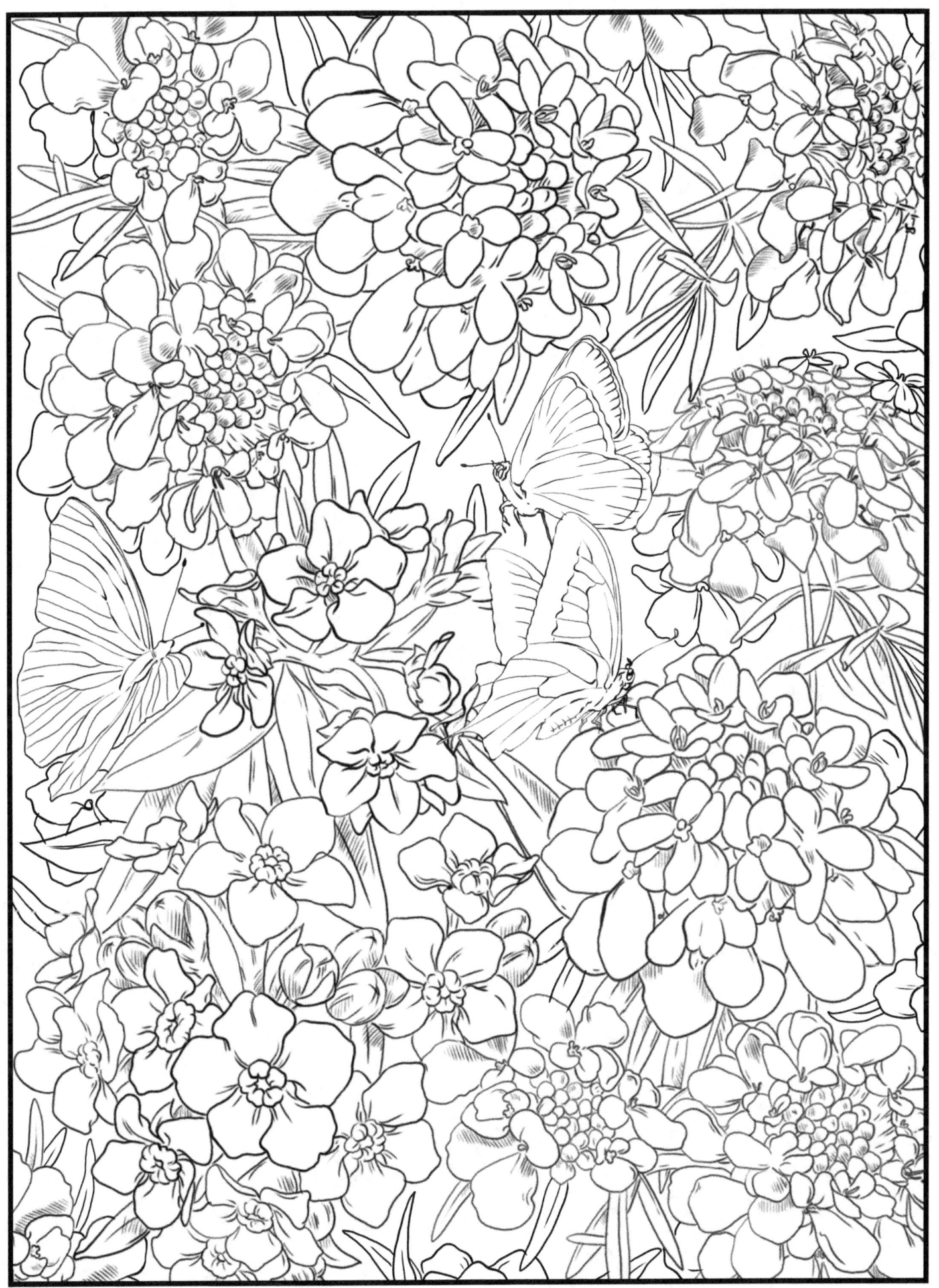

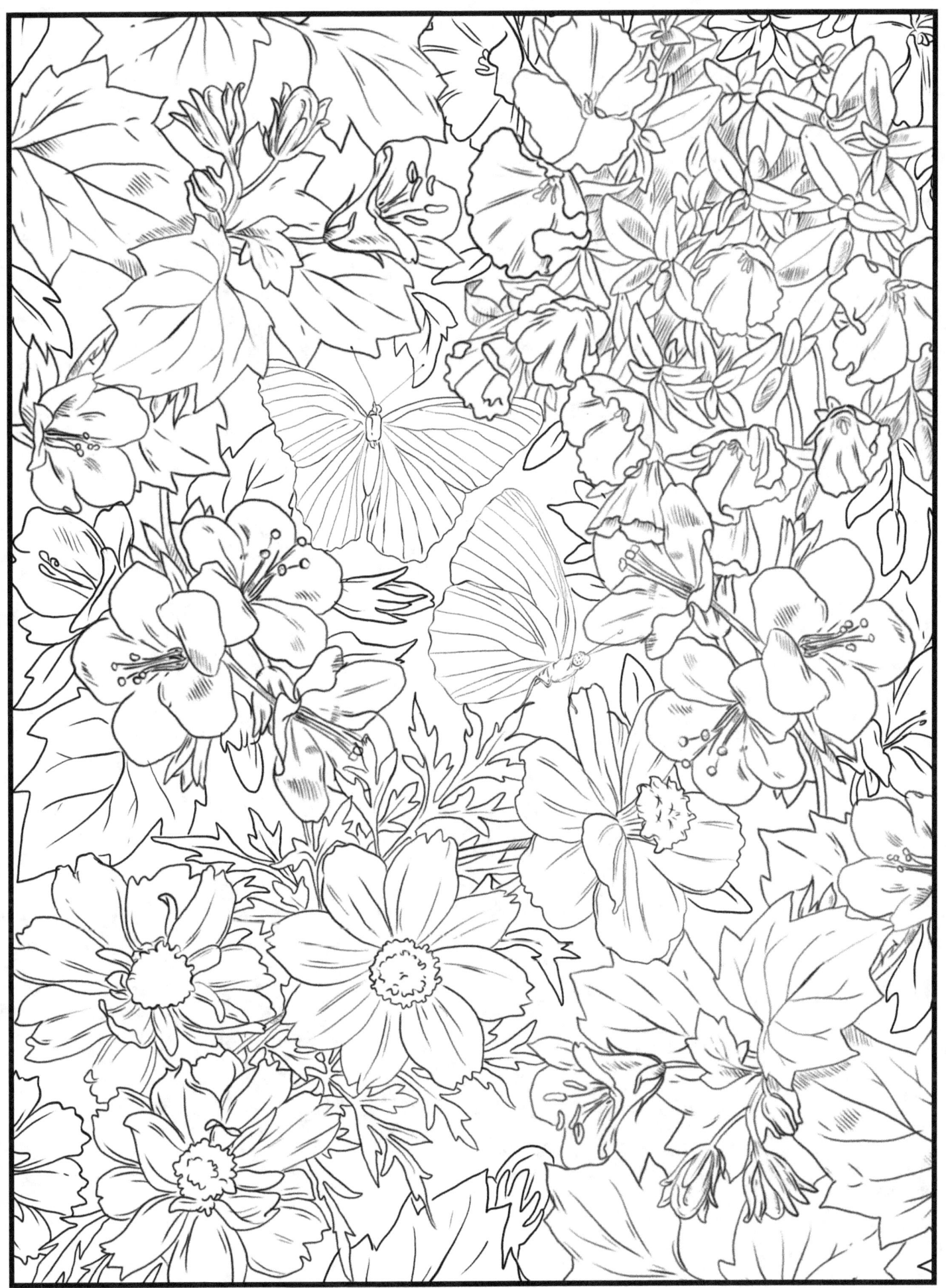

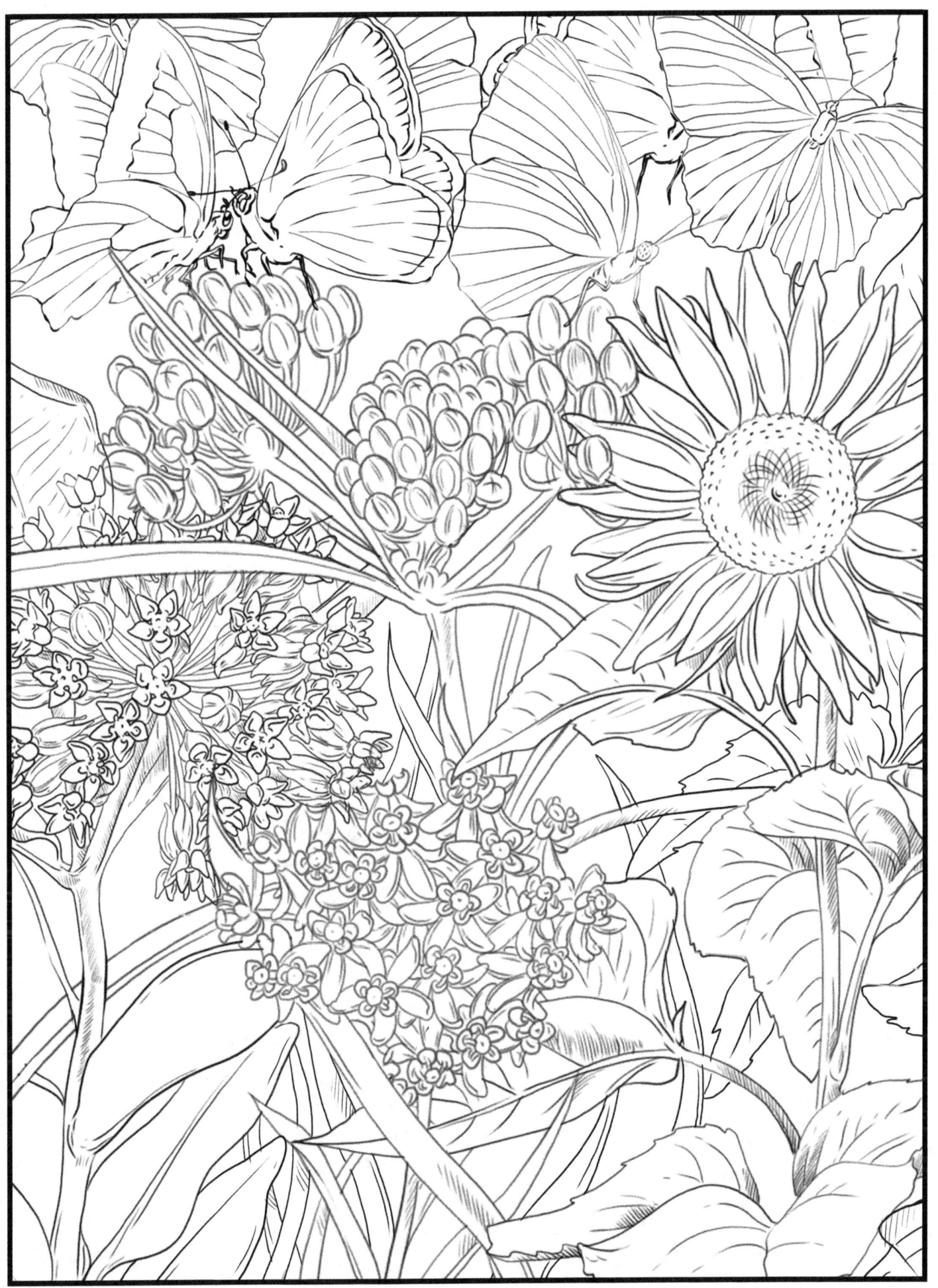

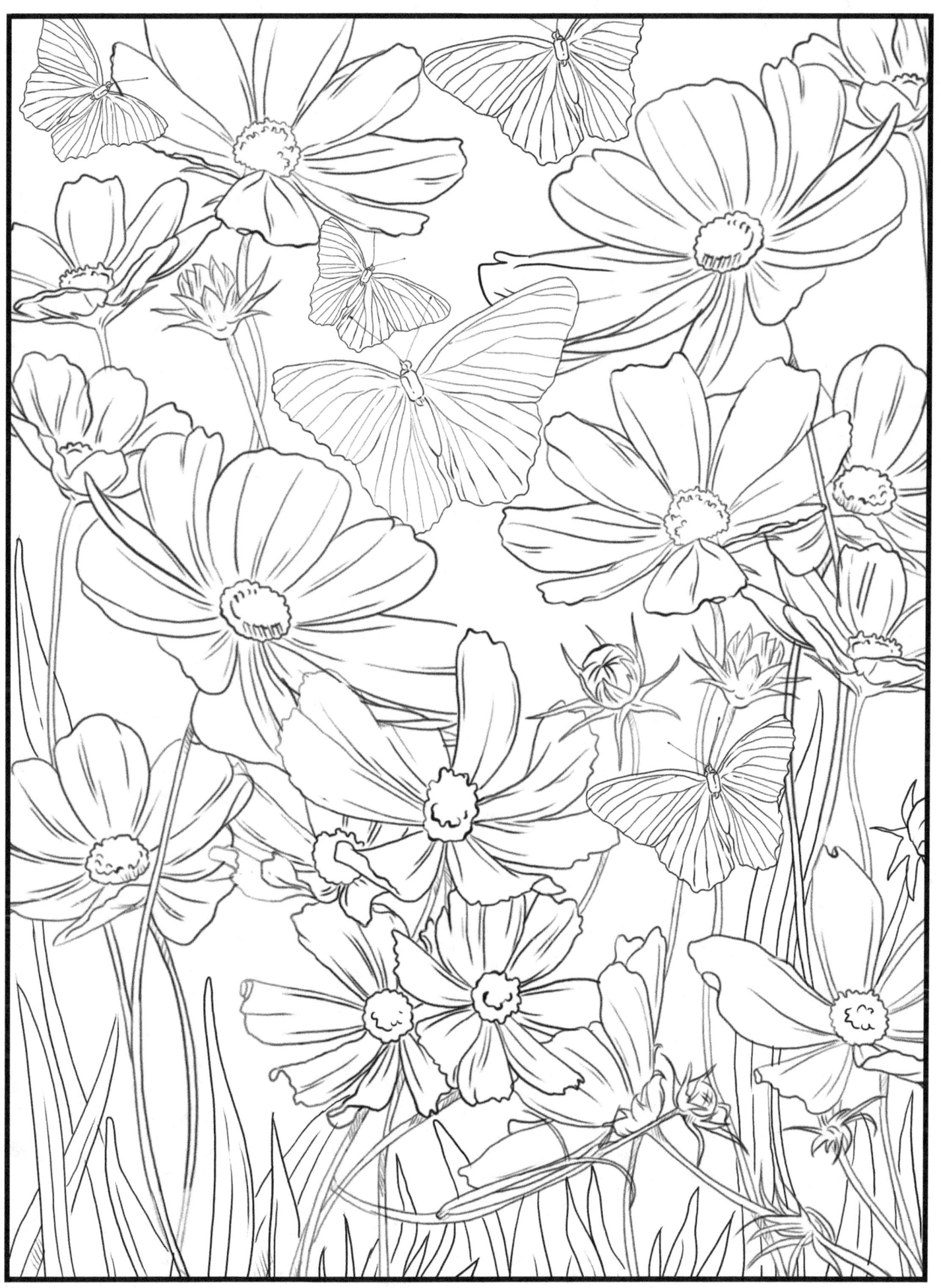

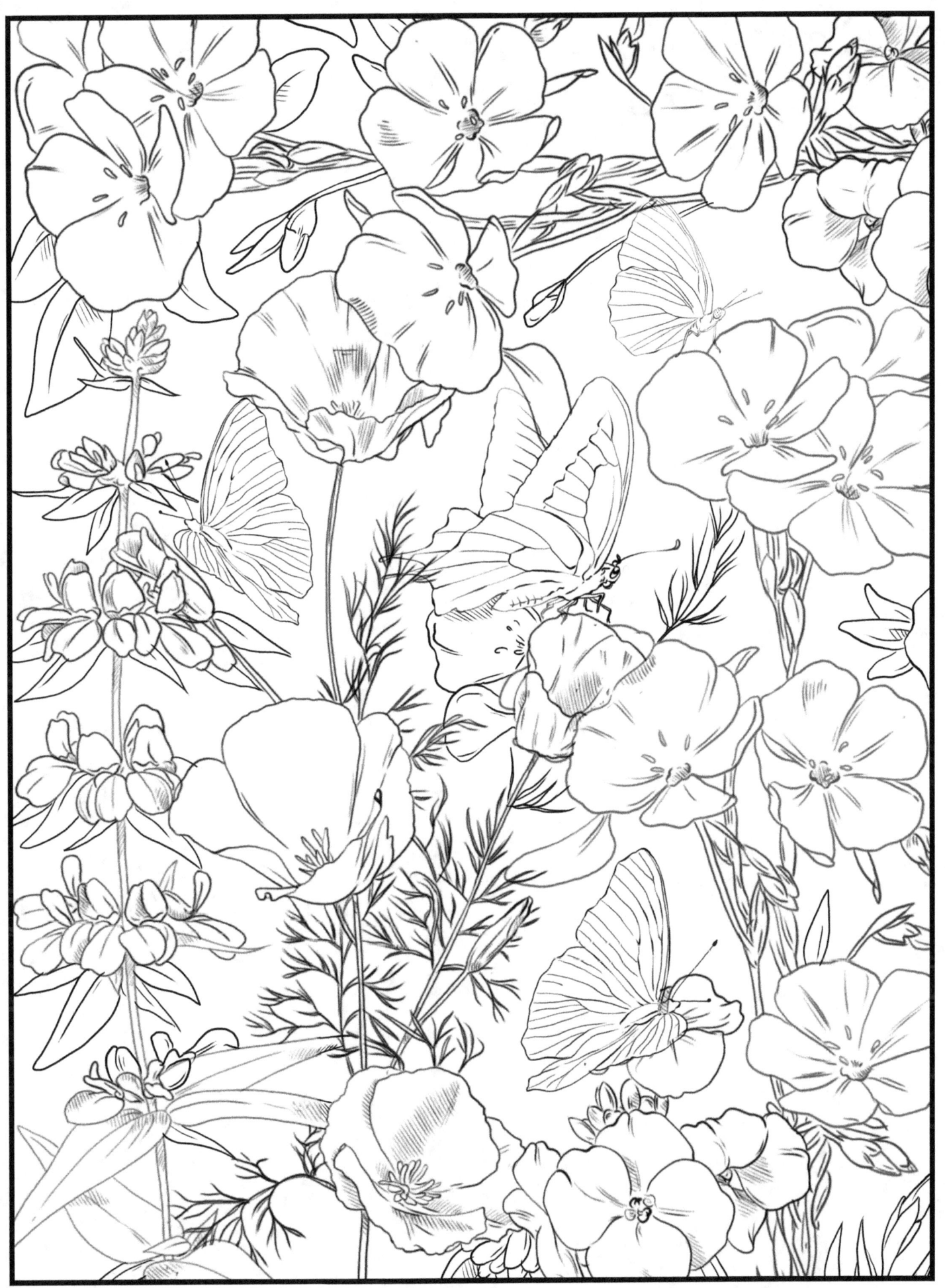

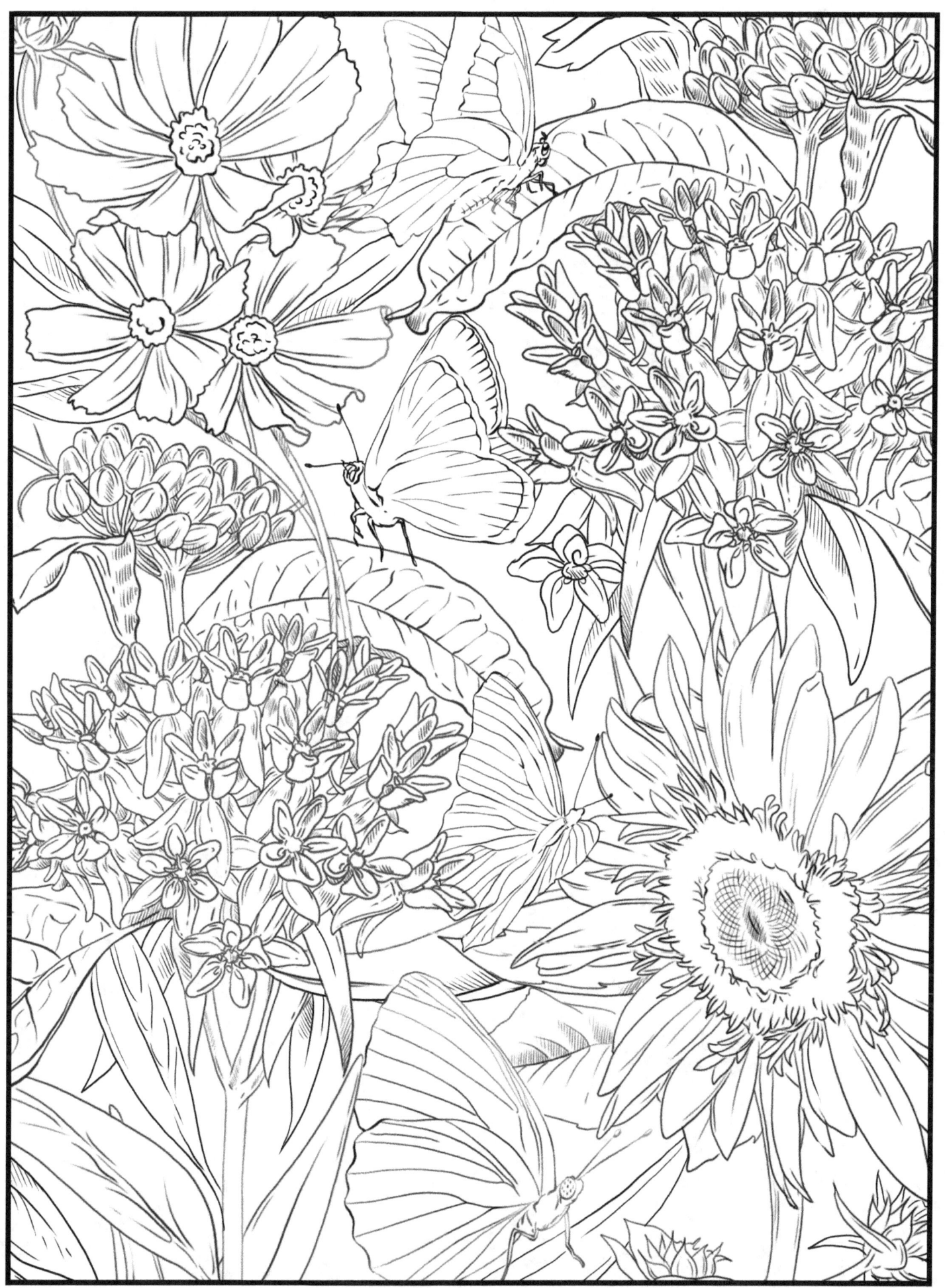

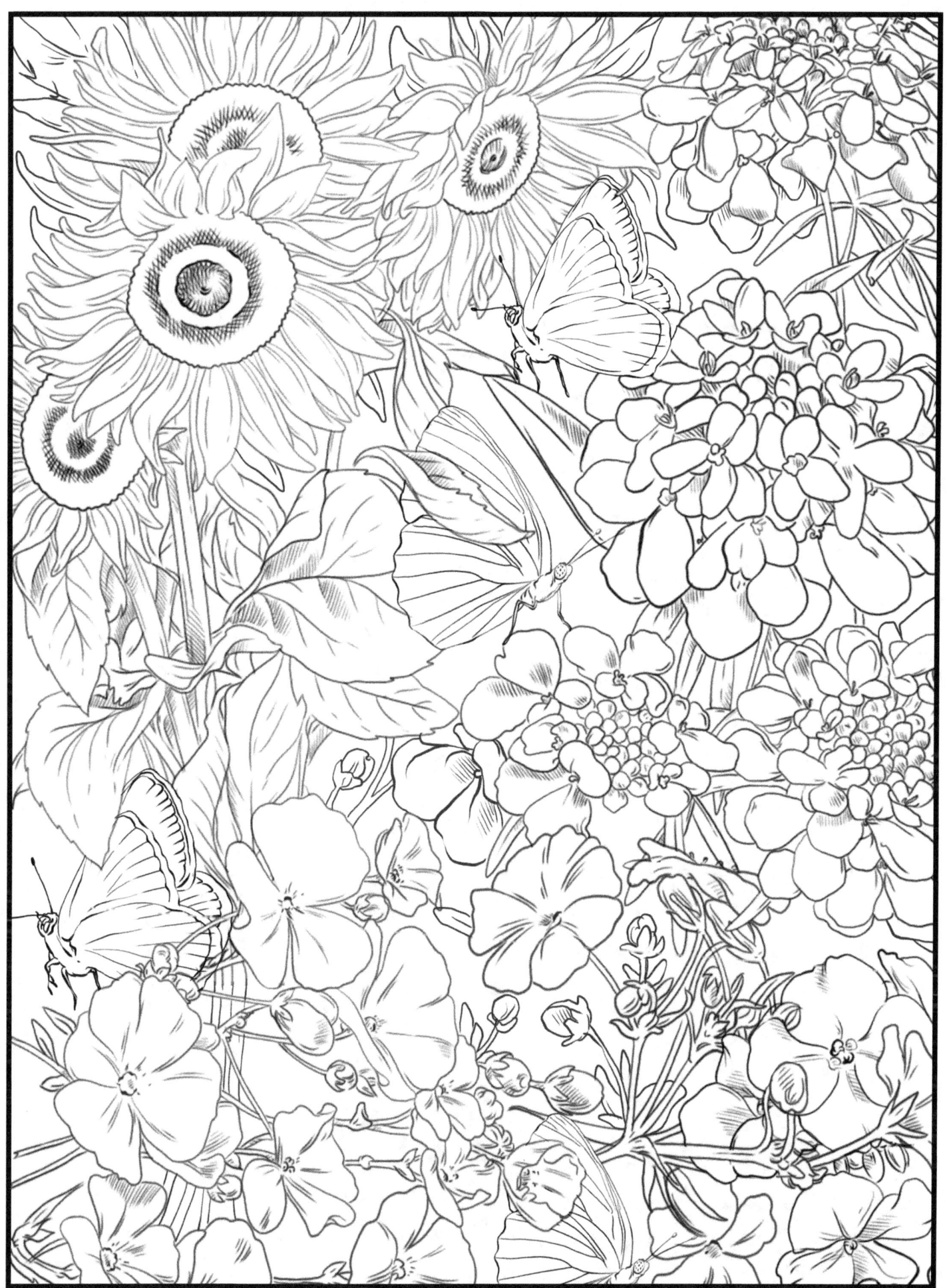

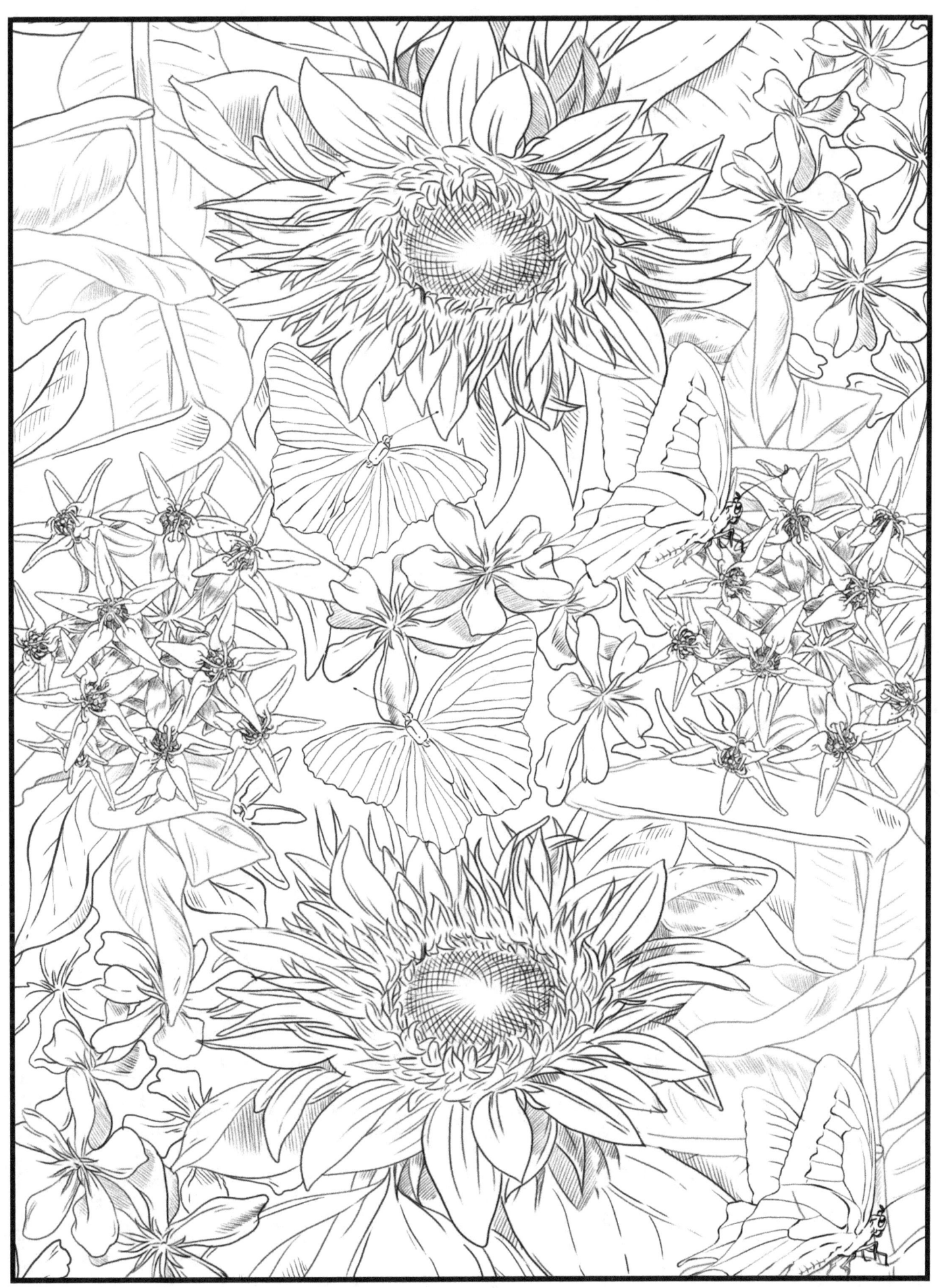

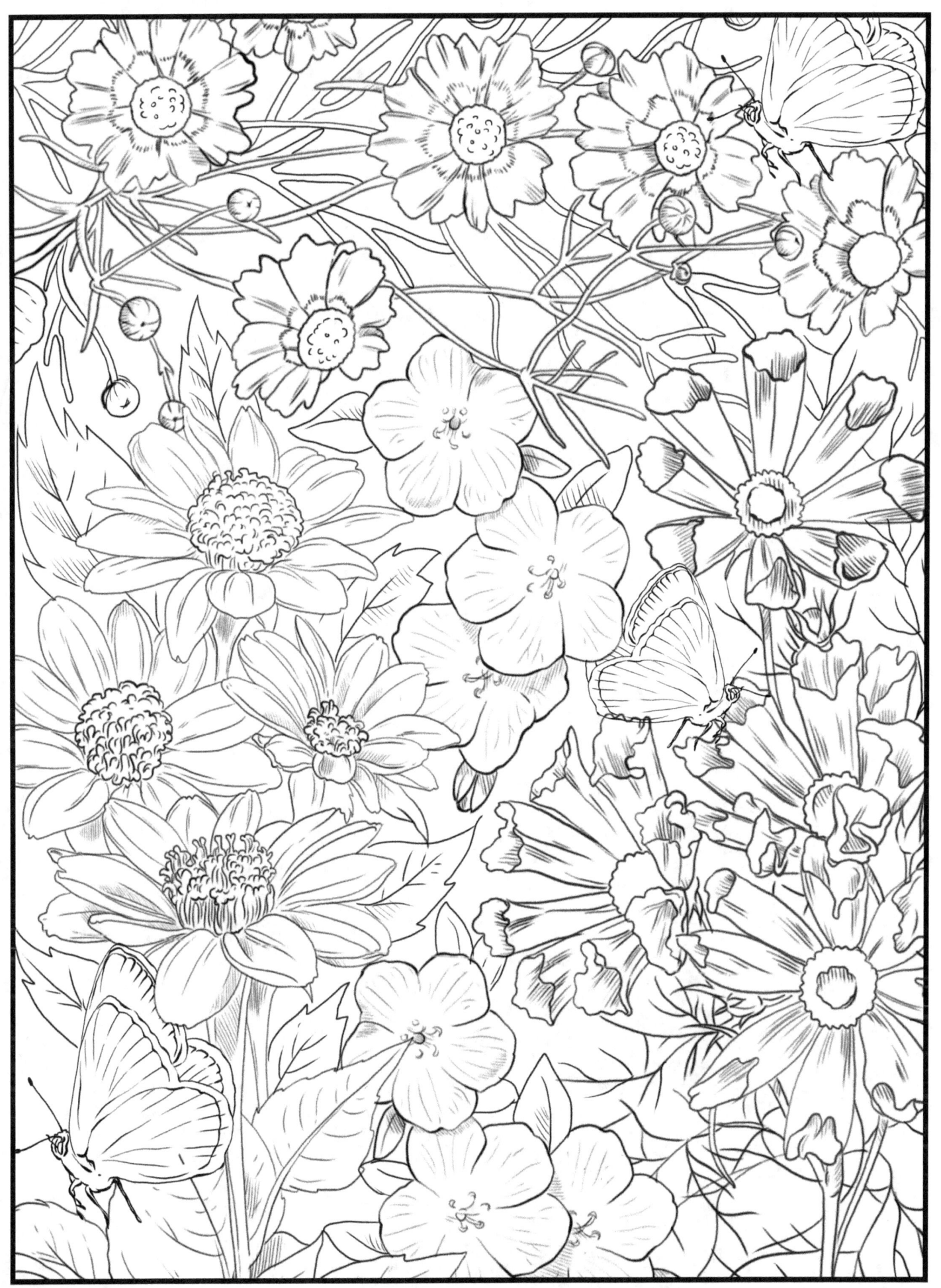

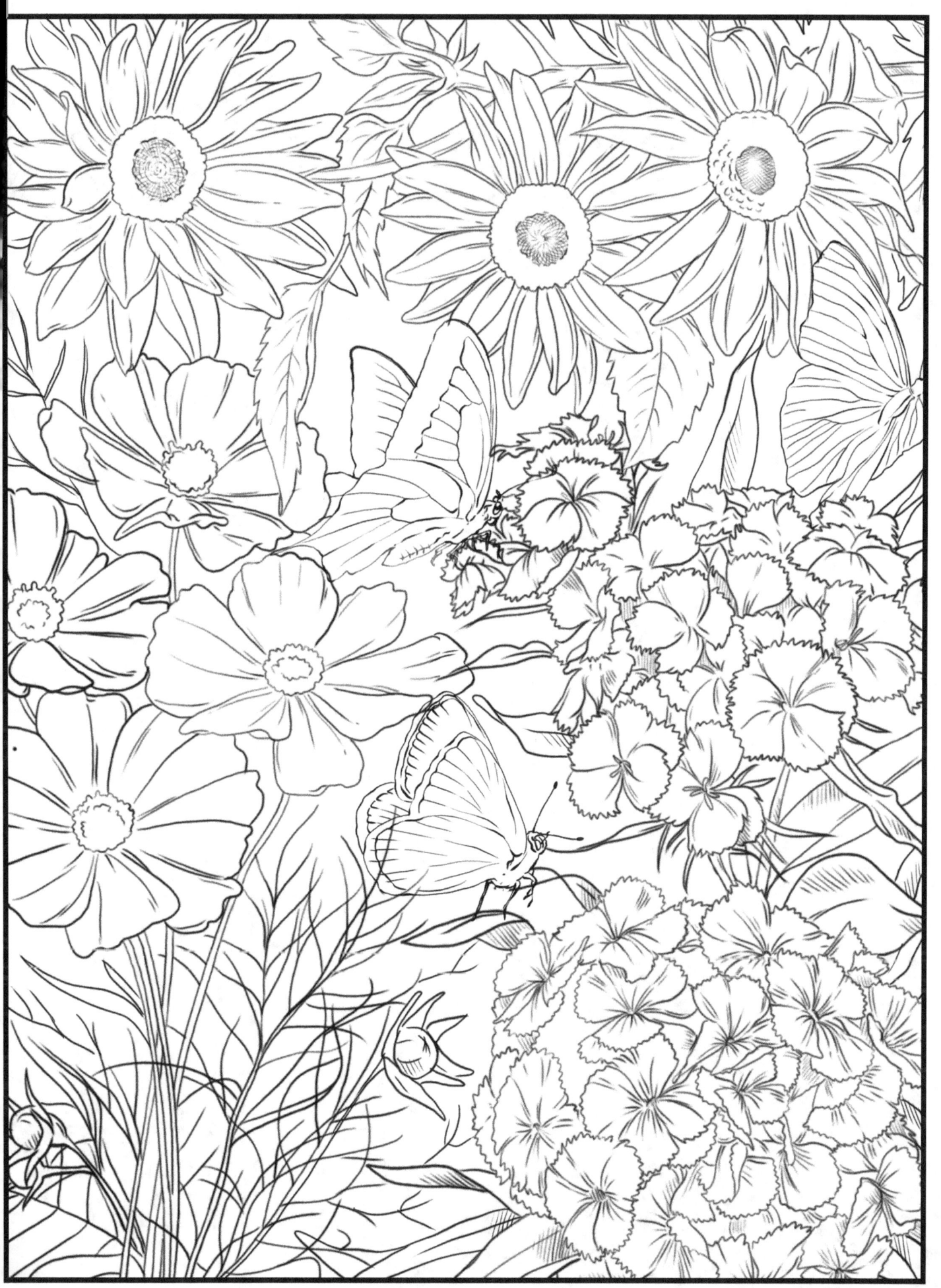

www.ingramcontent.com/pod-product-compliance
Lightning Source LLC
Chambersburg PA
CBHW081631220526
45468CB00009B/2387